東方樂珠 II

白話擷藻堂本協均度曲

陳綏燕、林逸軒 合著

序言一

　　《白話摛藻堂本協均度曲》一書，是從《摛藻堂四庫全書薈要子部》裡翻譯來的，和東方樂珠第一本《白話律呂纂要》互為表裡。但是《白話律呂纂要》所傳授的樂理，這當中的音符僅止於「六聲音階系統」，而本書在六聲之外，又多了一階「犀」音，樂理的進化，古書的說明功不可沒，真教人嘆服。

　　林逸軒博士和我討論本書的問題，就原書圖例模糊不清的地方，依據書中文字說明，來更正它的圖例。舉例來說，我們更正原文「新法七字明半音互用」這一章第三十五頁上頭的第十四圖例「首音為乏鳴」從右向左數去第三個「朔乏烏」改正為「朔勒烏」。其後，篇章中有關音符圖例不夠清晰的，也都依據它原來文字的說明，將模糊的音符標示出來，這些點滴期待有意考證者，再給予斧正。

　　古人想以長繩系日留住時光，今我以白話系情，將西洋人傳入的樂理，以更淺近白話表述出來，並表示對先祖父陳奕溪常掛口中「八音」的變化複雜又有趣，作為晚輩遲來的回應，我要說的是「阿公，我知道了，我做到了。」最終的想法是：感恩西洋人將樂理傳入東土，乃至清朝士人繪圖記載的辛苦，前賢雖已作古，在此仍要致上遠遙的敬意。

陳綏燕

2022.5.6

序言二

　　文化傳播與政治經濟發展息息相關，怎麼說呢？

　　就本書來看，若沒有歐洲傳教士將西方樂理傳入，若沒有清朝帝王的加持，命專人詳細謄錄在書中，保存在宮廷裡，流傳數百年後的今天，我們的敬羨將流於盲從，因為我們從古籍得到印證了。

　　《摛藻堂四庫全書薈要》的「御製律呂正義續編」，這是清康熙皇帝第三子允祉主編，允祉學問大，對律呂多所探究，因此本書「續編總說」這一段裡，可以看到他溯源推本的本事，在「新法七字明半音互用」這一段裡，註腳盡是用中國古代樂理來說明，正是上述下應，東方西方結合無違。本書並參考了海南出版社 2000 年故宮珍本叢刊第 25 冊的《御製律呂正義上編下編續編》的第一冊，兩書內容俱同，所以就放膽的直接以白話語譯三百年前的作品了。

　　我們常以為東西方文化的交流，就算得是一種前衛藝術，或常把藝術與音樂當作是兩方的和平交談工具，是促進雙方溝通思想的代表。但，此白話作品的意義是要讓在亞洲，尤其是在台灣音樂同好者，於樂理有關的歷史淵源上，讓大眾知道我們熟悉的古典音樂，在文藝復興、巴洛克時期，已經由傳教士帶入中原，藉此證明西方的音樂涵養與科技文明，並未侷限於歐洲大陸，當時也隨著傳教士堅忍的意志帶到全球的角落。我們可以從《律呂纂要》得六聲音階到《摛藻堂本協均度曲》裡的七聲音階，看到了西方的精緻和進步。

　　本書是綏燕老師和我一起研究探討完成的，我們彼此很感謝、

很開心，大家都樂見這本小書的完成，希望和初始傳教士的初衷一樣，把音樂文化傳播開來。

林逸軒　謹識於台灣台北

5.18.2022

目錄



續編總說

曾經閱讀《隋書音樂志》書中柱國沛公鄭譯說：「研究探求樂府鐘石律呂（註 1）都有宮、商、角、徵、羽、變宮、變徵的名稱。（註 2）在七聲中有三聲不諧調，常常向人拜訪請教，但終竟不能通曉。起先是周武帝時有一個龜茲人名叫蘇祇婆，善於彈奏胡人的琵琶，聽她所彈奏的琵琶，在一均當中有七聲，因此請問她，她回答：『調有七種』。用她說的七調來核對七聲，暗中印證相符。就這七調外，又有五旦的名稱，旦有七調，用華語翻譯，旦就是所謂的均，它的聲音也呼應了黃鐘、太簇、姑洗、林鐘、南呂五均，此外七律再沒其它聲調了。於是，我依據蘇祇婆熟悉的琵琶絃柱導引而作了均，推論演繹它的聲音，更訂立七均，合成十二，來呼應十二律。每律有七音，每一音立一個調，所以成了七調十二律呂，加總是八十四調，旋轉交錯，完全合諧。」這些在唐宋以後，是雅俗樂部旋轉宮調的大綱。可惜後代從事音樂的人，不曾明白發揚當中的旨趣，於是成為史書樂志上空洞的文字。我清朝建立以來，四海都納入疆域，遠方仰慕歸化而來的人逐漸多了，有西洋葡萄牙人徐日昇，精通音樂，他的方法是專門以絃音的清濁二均，交替轉換和聲為根本，他的書裡有兩個要點：一是

討論管絃樂的韻律樂度生聲的緣由，聲和字相不相合的緣故。一是訂定審音合度的規則，用剛柔兩種記號來分辨陰陽兩調的差異，用長短遲速等記號，來區分聲、字等音節。從這個法門進入音樂，實在是一種簡便的方式。之後，繼徐日昇而來的又有義大利人德禮格，他也精通音律，和徐日昇所傳樂理的源流並無兩樣。用他所說的聲律節奏，查核經史所記載律呂宮調，兩者本質義理相輔相成，相互轉化。所以取用他們的條例、形號，分配在陰陽二均高低字譜間，編輯成圖，使談論樂理的人有真實依據，創作應用的人也有所依循。

附註：

註1

律呂：古代用十二個竹管的長短來確定音階，從低音管開始算起。奇數的六個管稱作「律」，有黃鐘、太簇、姑洗、蕤賓、夷則、無射；偶數的六管稱作「呂」，有大呂、夾鐘、中呂、林鐘、南呂、應鐘。律呂即音律的意思。

註2

宮商角徵羽變宮變徵：古代樂調，按次序相當現代西洋的 C–D–E–G–A–B–F 調。

五線界聲

　　所有創作樂曲的聲字不會超過七個音，到第八音還是合乎首音。因此用五條線來畫分聲音的次序，少了就不能達到樂分的限度，多了又太煩瑣，反而招致尋找數算音符的勞累。因此五線當中，四空間加上五條線，一共九個位置，已經足夠運用。或是九個位置以外，另外有應當加上的音符，就在五線上下各畫一條短線，就增加四音的樂分了。是以五線四空間共九個位置，上下各增加一條短線，那就增加四個位置而得到十三音的樂分了，或者所增加的短線的上、下方，各記一個位置，那就又增加了兩音的樂分，而得到十五音的位置了。

二 記紀音

　　所有音樂都不出剛、柔樂兩項，所以採用剛、柔兩種記號來載錄清濁互相交替所應用的標誌。柔樂屬於濁聲，而用這個 6 作記號，取它流動圓融的樣子。剛樂屬於清聲，而用這個 ※ 作記號，取它稜角方正剛強的樣子。假如單純的用剛音而不摻雜柔音，或是單純的用柔音而不摻雜剛音，那麼就不必用這兩個記號來標記了。如果柔樂裡面摻雜剛樂聲字，就用這種 ※ 記號，而知道它高半個音；或者是剛樂中摻雜柔樂聲字，就用這種 6 記號，而知道它是低半音。所以說聲字清濁互相交替之中，用這兩個記號標幟它（如南北曲中出調之類是也），使人一見馬上就知道它是某個聲字、某個宮調。

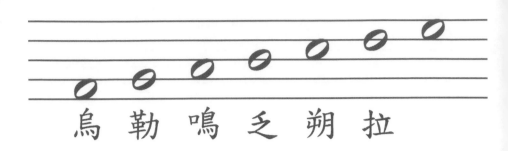

烏　勒　鳴　乏　朔　拉

六字定位

　　用六字來定聲音位置的，樂音每隔八個音相
生，也就是第八音必定和第一音相合，所以聲音
的上下不超過七個音，第九音必定和第二音相
合，第十音必定和第三音相合，這是自然的道
理。樂音有七個，傳記裡就用五聲加上二變聲來
稱它，創作音樂的人就用字譜七個字稱它。至於
西方樂理就只用六個字，從下到上稱「烏勒鳴乏
朔拉」。他們定六音的「分」，從烏上行到勒是
全分，勒上行到鳴是全分，而鳴上行到乏則是半
分。乏上行到朔仍是全分，朔上行到拉也是全
分。談到絃音七聲的度，有五個全分二個半分，
現在只用六個字紀它，實在是因爲各種絲樂器七
調的絃，每一絃第七音的分，都與半音位置相
當，所以省略不用。然而用這六個字紀七音的
分，

烏　勒　嗚乏　朔　拉　○烏

就又仍然用嗚乏二音的半分，來替代二半音的位置。所以說，所有樂音中用「烏勒」二音的地方，以「勒嗚」二音代替，或以「乏朔」二音代替，或以「朔拉」二音代替，都沒什麼不可，因為它們都是全分的緣故。假使用「嗚乏」二音的位置，以其它二音代替它就不可以了；就是用其它二音的位置，然後用「嗚乏」二音來代替也是不可以。因為它們是半分的緣故啊！總之，想要推究絃音的全度是什麼聲字，必定以「嗚乏」二音的分來探究它。如依次探究「烏勒嗚」這三音和「乏朔拉」這三音，它們都是全分，不能夠清楚分辨它們的差異性，或是越位推究「烏乏」二音和「勒朔」二音，以及「嗚拉」二音，那又都是三個全分帶一個半分，這些也不能清楚分辨它們的差異性，必定到「嗚乏」二音的相接，才能找到首音是某字。

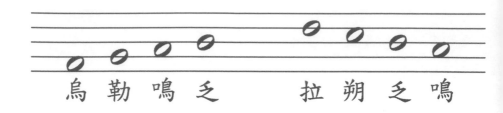

<div align="center">烏　勒　鳴　乏　　　　拉　朔　乏　鳴</div>

上行的音：「乏」在第四，那麼就會知道第一音
是「烏」；「乏」在第三，就可知道第一音是
「勒」；「乏」在第二，就可知道第一音是
「鳴」。下行的音：「鳴」在第四，就知道第一
音是「拉」；「鳴」在第三，就可知道第一音是
「朔」；「鳴」在第二，就可知道第一音是
「乏」。因此在絃度當中，只要遇到半音的分，
就以「鳴乏」紀它，因為它容易向上或向下推究
尋找而不紊亂。再說凡是用這六個字推究訂定樂
音，必按聲韻來稱它，不能有些微高下的差異。

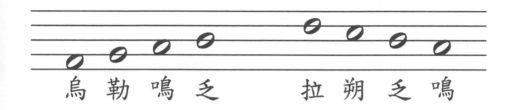

烏　勒　鳴　乏　　　　拉　朔　乏　鳴

例如「烏」到「勒」、「勒」到「鳴」是全音，
就必須隨全音分，高起稱它。若是「鳴」到
「乏」爲半音，也必隨著半音分，減半稱它。或
者遇到「烏勒」、「勒鳴」全音分，誤作「鳴
乏」半音分稱它，那麼繼續這個以上的音，將隨
此而降低半音分了。所以說樂音的全、半音聲
字，必須期待熟練於耳默會於心，才能明白精通
而進入神妙境界。

三品明調

用上中下三品以便明白調的等差。大抵音樂
作品中必有高音低音平音這三等，假如不設定一
個準則，就會高低沒有依據，所以用上中下三
品，來記一個曲子的開端、終止是什麼聲調。第
一個上品，是從下往上順序增高的調子，它的形
號如此 ，這形號近似剛柔二記內的柔記。因為
這種調子所用的音只有往上行而沒有往下行的，
有努力向上永不鬆懈的意涵，所以用它來作記
號。

至於在五線上記這個形號，就必須記在首線、二線，然而記在首線的很少，二線的較多。這是什麼原因呢？原來是往上的調子，自低處逐漸到高處，從首線、二線逐漸往上到第五線，剛好使八音完足，假如記在第三線或第四線，那麼聲字就會溢出五線之外了。假如偶而或有比本形號下行的音，也不過一、二個聲字，或是下行三四個聲字的，那麼在第一線下面增加一條短線，就可以滿足五音的分了。

第二個中品，是上下合宜最平的調子，它的形號
如 ，這形號像樓梯的樣式，用這種調子的聲
字，可以上行下行，好比階梯的上升下降。至於
記這個形號在五線上，就必須在中線（是第三
線），或是用這個品在往上增高的調子，就寫在
第二線，因為它上行的多而下行的少。或是用這
個中品在下行的調子上，就記在第四線，因為它
下行的多而上行的少。

第三個下品，是自上而下順次而降的調形號如此
，這個形號是合了兩小圓圈和一條線作為記
號。因為它從最高音到最低音，這當中可以兼有
高低平三等聲字，就如半環可以用圓容納兩圈一
線，有概括「始終」的意涵。至於在五線記這形
號，必在第五線或第四線，因為下行的調子從高
逐漸到低，共有十多個音，自第一線而往下五線
四間，沒有不齊全。這當中有一兩個高起的音，
也不過在第五線上增加一條短線就夠用了。這三
品是各絃音樂的關鍵，而且是所有聲字的途徑。

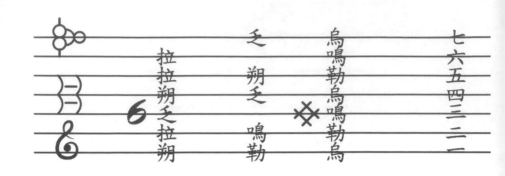

七級名樂

　　用樂名七級，以便明白絃度的七音。絃音各樂，都是以聲字的清濁互相替換應用，這就是半音名稱的源起了。「烏勒鳴乏朔拉」六字雖說互相替換爲七音，有全音半音的分別，然而訂定成七級來稱樂，則又只用了三絃的七音的度、分來排序它們，而三絃內每絃的第七分位置仍空缺，不用別的字代替。七級當中，用三個字來稱樂名的有四級，用兩個字稱樂名的有三級。它用三字來稱樂名，則三絃是全分；而用兩個字稱樂名的，是除去第七分這個虛位。

烏　勒　　鳴乏　朔　拉　　○烏

勒　鳴乏　　朔　拉　○烏　勒

朔　拉　　○烏　勒　鳴乏　朔

第一級是「朔勒烏」，第二級是「拉鳴勒」，第三級是「乏鳴」，第四級是「朔乏烏」，第五級是「拉朔勒」，第六級是「拉鳴」，第七級是「乏烏」。七級樂名中，只有剛柔這兩種記號，記在第三級樂名的「乏鳴」二字旁，實際上第三級樂名的「乏鳴」二字，原是剛柔二音相交接的分界，其它級樂名內，這兩音不能完全具備，所以「乏」音用 δ 柔號來記，「鳴」音用 ※ 剛號來記。若是剛樂內有雜到柔音的地方，那就在所參雜柔音的旁邊記上這個 δ 柔號，使奏樂的人看見它就知道樂音是要減半，而且用「乏」音來代替「鳴」音。

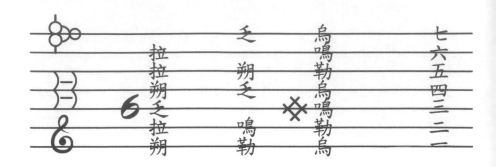

或者柔樂內有雜到剛音的地方，就在所參雜剛音
的旁邊記上這個 ⊗ 剛號，使奏樂的人看見它就知道
樂音應當加半，而且以「鳴」音代替「乏」音來
使用。果然能將七級樂名熟記在心，而把剛柔二
記讓眼睛看得熟練通曉，尤其使耳朵將這六字聆
聽得精細周詳，那麼一聽到樂音，就知道它開始
是某個音，繼續而來的是某個音，最後該成為某
個音。哪個是全音？哪個是半音？胸中就清楚明
白了。

上中下三品紀樂名七級圖

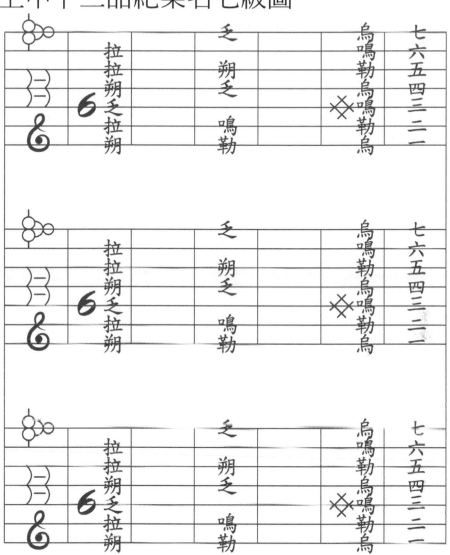

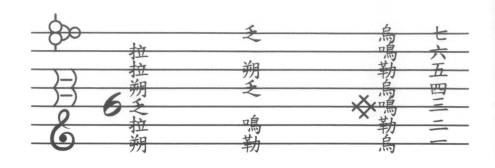

上中下三品紀樂名七級

　　用上中下三品記在樂名的七級上頭，那麼記載「朔勒烏」用上品，因為「朔勒烏」是最低音的分，樂調從低音開始，那就必須自下面逐漸往上頭依次走高，所以用逐漸增高的品來配它，使人一看見這品，就知道「朔勒烏」的記號是上行的調子。記載「朔乏烏」用中品，因為「朔乏烏」是中音的分，樂調起自於中音，就必然可以上行下行，而且處在最平的度，所以用中品配它，使人一看見這品，就知道「朔乏烏」的記號是平調。記載「乏烏」用下品，因為「乏烏」是最高音的分，樂調起自於高音，必然從上而下依次降低，所以用遞下的品配它，使人一看見這個品，就知道乏烏的記號是下行的調子。樂名七級只列一圖，是不夠用來顯明聲字屬於哪個品調，

圖上

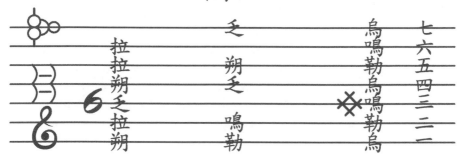

所以又列了三個圖，以上中下三品記載在每一圖
上。因此想知道圖中所排列的樂名各字屬於什麼
品調，就在所指的某字，依次往下尋找應當繼續
的音，每讀到「烏」字，必定遇見一個品調，就
知道它屬於什麼品調，而為某品調的某聲字了。

如想知道中圖的第五樂名「拉朔勒」的「勒」音
屬於什麼品調，就在這個樂名下的第四樂名「朔
乏烏」內，尋找繼續「勒」的音，得到「烏」，
已經得到「烏」音，接著看這「烏」音所對應的
是中品，就可以知道這「拉朔勒」的「勒」，屬
於中品的字了。再想知道「拉朔勒」的「朔」音
屬於什麼品調，就在這個樂名下面尋找第四樂名
「朔乏烏」，這之中，繼續「朔」的音得到
「乏」，又從這裡往下尋找第三樂名「乏鳴」
內，繼續「乏」的音，得到「鳴」。

圖中

七六五四三二一

烏鳴勒烏鳴勒烏

乏　朔乏鳴勒
　　　朔乏鳴勒

拉拉朔乏拉朔
　　　　拉朔

再往下尋找到第二樂名「拉鳴勒」內，繼續「鳴」音找到「勒」。再往下尋找到第一樂名「朔勒烏」內，繼續「勒」音得到「烏」，已找到「烏」音，因而看這烏音所對應的爲上品，就可以知道這「拉朔勒」的朔音，屬於上品的字了。又或是想知道「拉朔勒」的「拉」音屬於哪一種品調，也是如同前法，往下尋到第四樂名「朔乏烏」內，找到繼續「拉」的「朔」音，再往下尋到第三樂名「乏鳴」內，找到繼續「朔」的「乏」音，再往下尋到第二樂名「拉鳴勒」內，得到繼續「乏」的鳴音，再往下尋找到第一樂名「朔勒烏」內，得到繼續鳴的「勒」音。到此，中圖七級已完畢，於是再往下尋找到下圖。

圖下

第七樂名「乏烏」內，得到繼續「勒」的「烏」音，已得「烏」音，因而看「烏」音所對應的是下品，就可以知道這「拉朔勒」的「拉」，是屬於下品的字了。大概所有想知道各樂名的各音，都是如此尋求，就可以得到所屬是什麼品調了。

總之，第一樂名「朔勒烏」的「烏」，第二樂名「拉鳴勒」的「勒」，第三樂名「乏鳴」的「鳴」，第四樂名「朔乏烏」的「乏」，第五樂名「拉朔勒」的「朔」，第六樂名「拉鳴」的「拉」，都屬於上品。

第四樂名「朔乏烏」的「烏」，第五樂名「拉朔
勒」的「勒」，第六樂名「拉鳴」的「鳴」，第
七樂名「乏烏」的「乏」，第一樂名「朔勒烏」
的「朔」，第二樂名「拉鳴勒」的「拉」，都屬
於中品。第七樂名「乏烏」的「烏」，第一樂名
「朔勒烏」的「勒」，第二樂名「拉鳴勒」的
「鳴」，第三樂名「乏鳴」的「乏」，第四樂名
「朔乏烏」的「朔」，第五樂名「拉朔勒」的
「拉」，都屬於下品。

因此，樂名七級三圖所包括的音，所歸屬的品，依次熟練，才能認識創作樂曲所用的五線四間，是什麼樂名的聲字品調，而某個聲字某個品調，應當記在某線某間。至於絃音七調相旋繞，而三品之中，只遇到「乏」和「鳴」以及第七音是空位的分，上下互移半音的度。因此七樂名內只有「乏鳴」這一個樂名，用了高半音、低半音兩記號來註記，這又是兩個半音與五個整音不相同的一個證據了。

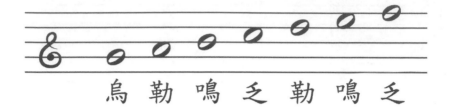

半分易字

　　用「烏勒鳴乏朔拉」六個字，來創作樂曲，所有聲字上行不超出第六個「拉」字，下行不超過第一個「烏」字，就不會改換樂名。若是上行超過「拉」，下行超過「烏」，就以七樂名的第二樂名「拉鳴勒」、第五樂名的「拉朔勒」，這兩個樂名內的一字替換它。替換的這個聲音高低不變，只要替換它的字，來記半音的分，既已替換它的字，那麼應當繼續的字，仍然依照它的次序來完足上下所超出六字的分。

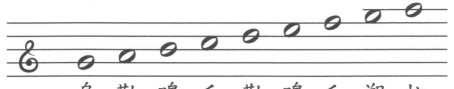

朔　拉　乏　朔　拉　拉　乏
勒　鳴　鳴　乏　朔　鳴　鳥
鳥　勒　勒　鳥　勒

烏　勒　鳴　乏　勒　鳴　乏　朔　拉

如果讀樂名遇到「拉鳴勒」這級，這是下行的
音，不論什麼調都可以讀「拉」；若是上行的
音，那麼正調不用剛柔記號的讀作「勒」，其它
別的調子用了剛柔記號的，就讀作「鳴」。又如
果讀樂名遇到「拉朔勒」這級，是上行的音，不
論什麼調子，都可以讀「勒」。若是下行的音，
那麼，正調沒有用剛柔記號的讀作「朔」，其它
調用了剛柔記號的，就讀作「拉」。總之，正調
上行的音，超出「拉」字的位置，就將所排列的
音，向上讀到「拉朔勒」的「朔」，而改變為
「勒」，自「勒」往上，自己足夠五音的分，與
「朔」相比，多出三音的位置了。

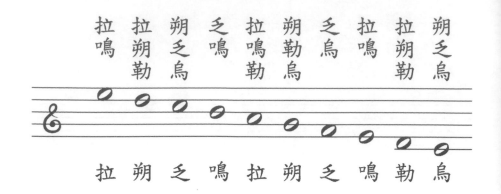

拉　朔　乏　鳴　拉　朔　乏　鳴　勒　烏

正調下行的音，超出「烏」字的位置，就要將所排列的音往下讀到「拉朔勒」的「勒」，而改變爲「朔」，自「朔」而下也是足夠五音的分，比起「勒」也是多出三音的位置。它應用在「拉鳴勒」變易樂音的辦法，也是如此。至於用剛柔兩種記號來註記半分的號，上行的音超出「拉」字的位置，那麼讀到「拉朔勒」的「朔」，而改變爲「勒」，自「勒」起也是足夠五音的分。

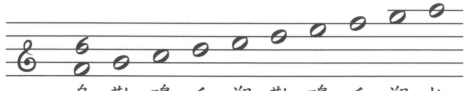

烏　勒　鳴　乏　朔　勒　鳴　乏　朔　拉

下行的音超出「烏」字的位置，就讀到「拉朔勒」的「勒」，而改變爲「拉」，自「拉」算起也是足夠五音的分。依據這審音易字的辦法，實因爲只用六個字作記，最低音的記號限定爲「烏」字，最高音的記號限定爲「拉」字，而限定用「鳴乏」二音作爲半分的記號。所以凡是遇到絃音的半分位置，總是以「鳴乏」二字來記它，因爲「鳴乏」的位置已限定二音的分，所以有上行超出「拉」，下行超過「烏」，互相變易字的例子，而以爲樂名的三字或二字都可以互相代換應用，

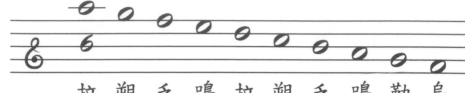

於是列出四圖都用「朔勒烏」的品來記。第一圖
第二圖都起於「朔勒烏」品上面的一位，第三圖
第四圖都起於「朔勒烏」品上的第五位。第一圖
第三圖沒有高半音、低半音的記號，而第二圖第
四圖則有高、低半音的記號。每一圖依據樂法記
載，用七樂名的次序，並且加上「烏勒鳴乏朔
拉」等字，來明白表示上下互相代換的例子，圖
解一一詳述在後。

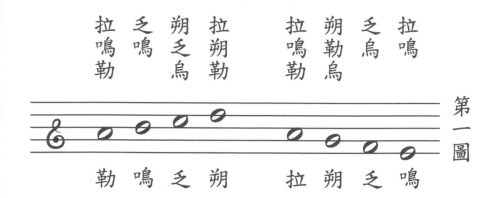

第一圖的首音，按照七樂名序為「拉鳴勒」的分，只取一個字讀的話，應該是「拉」。若是依據六字半分替換字的條例，所列四字是上行的音，那麼「拉」的上面沒有字，所以替換為「勒」，而讀為「勒鳴乏朔」；所列的四字是下行的音，那麼「拉」下面有字，所以不必替換，而讀為「拉朔乏鳴」。這圖實因所列四字的首音在「朔勒烏」品的上一位是「拉鳴勒」的分，而繼續這首音的第二音則是「乏鳴」的分，「烏勒鳴乏朔拉」六字配七樂名，只有「乏鳴」的分，空著位置沒有字。

不適用

拉　乏　朔　拉　　拉　朔　乏　拉
鳴　勒　乏　朔　　鳴　勒　乏　鳴
勒　鳴　烏　勒　　勒　烏　烏

第一圖

勒　鳴　乏　朔　　拉　朔　乏　鳴

現在將首音讀作「拉」，那麼接續「拉」沒有字，所以改換「拉」爲「勒」，而仍然是「拉鳴勒」的「勒」，「勒」既是「拉鳴勒」的「勒」，那麼接續「勒」的「鳴」，爲「乏鳴」的「鳴」，接續「鳴」的「乏」，爲「朔乏烏」的「乏」，接續「乏」的「朔」，爲「拉朔勒」的「朔」。如果所列四字是下行的音，那麼首音是「拉鳴勒」的分的話，字不用替換，仍然讀作「拉」。接續「拉」的「朔」，則是「朔勒烏」的「朔」，接續「朔」的「乏」，則是「乏烏」的「乏」，接續「乏」的「鳴」，則是「拉鳴」的「鳴」了。

拉　乏　朔　拉　拉　朔　乏　拉
鳴　烏　乏　朔　鳴　勒　烏　鳴
勒　鳴　烏　勒　勒　烏
　　　　　拉朔
　　　　　　勒

第一圖

勒　鳴　乏　朔　　拉　朔　乏　鳴

因爲「拉」和「勒」二字同樣處在「拉鳴勒」的位置，所以「朔」字上行而爲「拉朔勒」的「朔」，下行而成爲「朔勒烏」的「朔」。「乏」字上行而爲「朔乏烏」的「乏」，下行而成爲「乏烏」的「乏」。「鳴」字上行而爲「乏鳴」的「鳴」，下行就成爲「拉鳴」的「鳴」。是以上行的「乏鳴」的「鳴」到「朔乏烏」的「乏」是半音，而下行的「乏烏」的「乏」，到「拉鳴」的「鳴」是半音。因此之故，「拉鳴勒」的位置上行而是個「勒」字，下行就成爲「拉」了。

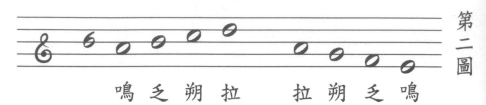

第二圖的首音，按照七樂名序，也是採「拉鳴
勒」的分，所列四字是上行的音，依照前面第一
個圖例，那麼第一音的「拉」，應該讀作
「勒」，現在不讀作「勒」而讀作「鳴」，實因
爲有降低半音的記號，記在第二音，就是第二音
降低半音，而首音到第二音是半分。因此首音
「拉」不必替換爲「勒」，而換成「鳴」，讀作
「鳴乏朔拉」。假如所列四字是下行的音，那麼
「拉」字仍然不必替換，而讀作「拉朔乏鳴」。
這個圖首音雖在「朔勒烏」品上面的一位，而實
爲「拉鳴勒」的「拉」字的分，然而上面第二音
是被低半音的記號所替換，所以前圖的第二音到
第三音是半分的，這個圖改替爲首音到二音是半
分。

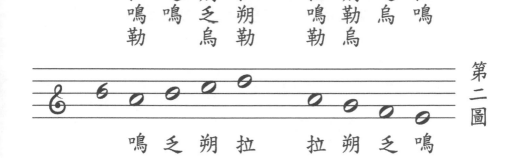

第二圖

所以第一音是「鳴」，第二音是「乏」，而首音「拉」字，則仍然是「拉鳴勒」的「拉」。至於所列四字爲下行的音，而首音仍然讀作「拉」的，它的第四音的「鳴」就又是「拉鳴」的「鳴」了。因爲「拉」和「鳴」兩字同處在「拉鳴勒」的位置，所以拉字上行，而成爲「拉朔勒」的「拉」，下行就成爲「拉鳴勒」的「拉」。

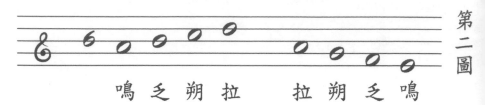

第二圖

「朔」字上行而成爲「朔乏烏」的「朔」，下行而成爲「朔勒烏」的「朔」。「鳴」字上行而爲「拉鳴勒」的「鳴」，下行就成爲「拉鳴」的「鳴」。「乏」字上行而成爲「乏鳴」降低半音的「乏」，下行就成爲「乏烏」的「乏」。是以上行的「拉鳴勒」的「鳴」，到「乏鳴」低半音的「乏」是半音。而下行的「乏烏」的「乏」到「拉鳴」的「鳴」是半音。所以說「拉鳴勒」的位置往上行而爲「鳴」，往下行就成爲「拉」。

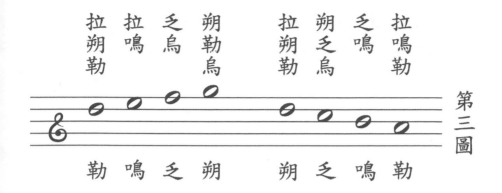

第三圖

第三圖的首音，按照七樂名序是屬於「拉朔勒」的分，只取一個字讀它，應是「勒」。假如依照六字半分替換字的條例所列四字，是上行的音，那麼「勒」的上頭有字，所以不變，而讀為「勒鳴乏朔」。所列四字是下行的音，那麼「勒」的下面只有「烏」，「烏」的下面又沒有字，所以將「勒」替換為「朔」，而讀作「朔乏鳴勒」。這個圖實因所列四字的首音在「朔勒烏」品上的第五位，是「拉朔勒」的分，而接續這首音的第二音，則是「拉鳴」的分。

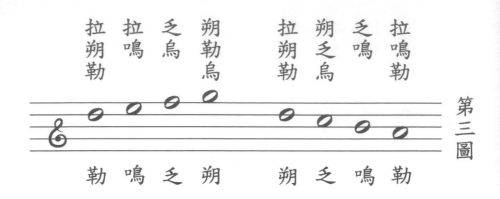

第三圖

現在用首音不改變它的字，仍然讀作「勒」，則接續「勒」的「鳴」，正好切合「拉鳴」的「鳴」，接續「鳴」的「乏」，則是「乏烏」的「乏」，接續「乏」的「朔」，則又是「朔勒烏」的「朔」了。如果所列的四字是下行的音，那麼首音爲「拉朔勒」這個分的，不可讀爲「勒」而改替爲「朔」。那麼接續「朔」的「乏」，爲「朔乏烏」的「乏」，接續「乏」的「鳴」，爲「乏鳴」的「鳴」，接續「鳴」的「勒」，就又是「拉鳴勒」的「勒」了。因爲「朔」和「勒」兩個字同樣處在「拉朔勒」的位置，所以「勒」字上行而爲「拉朔勒」的「勒」，下行而爲「拉鳴勒」的勒。

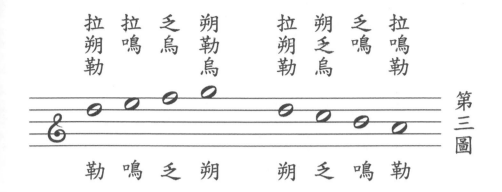

第三圖

「鳴」字上行而爲「拉鳴」的「鳴」，下行而爲「乏鳴」的「鳴」。「乏」字上行而爲「乏烏」的「乏」，下行而爲「朔乏烏」的「乏」。「朔」字上行而爲「朔勒烏」的「朔」，下行而爲「拉朔勒」的「朔」。是以上行的「拉鳴」的「鳴」到「乏烏」的「乏」，是半音，而下行的「朔乏烏」的「乏」到「乏鳴」的「鳴」是半音。因此「拉朔勒」的位置，上行而爲「勒」，下行而爲「朔」。

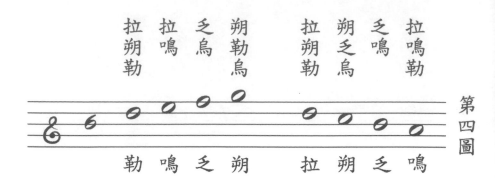

第四圖

第四圖的首音，按照七樂名序，也是「拉朔勒」
的分，所列出的四字是上行的音，則也仍是讀作
「勒」，而爲「勒鳴乏朔」。如果所列的四字是
下行的音，依據前面第三圖例，那麼第一音的
「勒」應讀爲「朔」，現在不讀作「朔」而讀爲
「拉」，實是因爲有降低半音的記號。記在首音
下面的第三音，就是降低半音分的第三音，而第
三音下行到第四音是爲半分，所以首音「勒」不
必替換爲「朔」，而改換爲「拉」，讀作「拉朔
乏鳴」，這圖首音雖然在「朔勒烏」品上面第五
位，

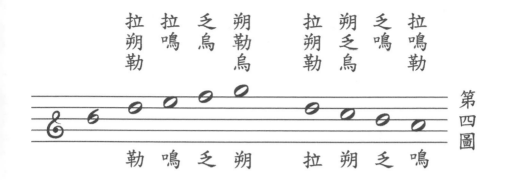

而爲「拉朔勒」的「勒」字這個分，然而下行第
三音，就是降低半音的記號所替換的，所以前面
第三圖的第二音到第三音爲半分的，這個圖替換
爲三音到四音是半分。所以第三音爲「乏」，第
四音爲「鳴」，而首音「拉」字則仍是「拉朔
勒」的「拉」。至於所列四字爲上行的音，而首
音仍讀爲「勒」的，它第二音的「鳴」，則又是
「拉鳴」的「鳴」。因爲「拉」和「勒」兩字，
同處在「拉朔勒」的位置，所以「鳴」字下行而
成爲「拉鳴勒」的「鳴」。上行而成爲「拉鳴」
的「鳴」。

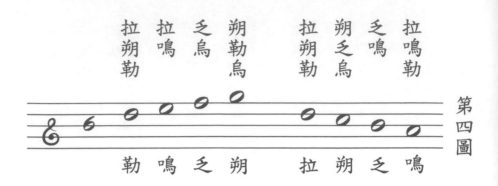

第四圖

「乏」字下行，而成爲「乏鳴」降低半音的「乏」，上行而成爲「乏烏」的「乏」。「朔」字下行而成爲「朔乏烏」的「朔」，上行而成爲「朔勒烏」的「朔」。是以下行的「乏鳴」，低了半音的「乏」到「拉鳴勒」的「鳴」是半音。而上行「拉鳴」的「鳴」，到「乏烏」的「乏」是半音。這就是「拉朔勒」的位置下行而爲「拉」，上行而爲「勒」的緣故。

樂名	首音	二音	三音	四音	五音	六音	七音	八音	
乏烏	首音	二音	三音	四音	五音	六音	七音	八音	七
拉鳴	首音	二音	三音	四音	五音	六音	七音	八音	六
拉朔勒	首音	二音 三音	四音	五音	六音 七音	八音			五
朔乏烏	首音	二音	三音 四音	五音	六音	七音 八音			四
乏鳴	首音	二音	三音	四音 五音	六音	七音	八音		三
拉鳴勒	首音	二音 三音	四音	五音 六音	七音	八音			二
朔勒烏	首音	二音	三音 四音	五音	六音 七音	八音			一

以上四圖特別的用「拉鳴勒、拉朔勒」兩個樂名的字相互交替應用，什麼道理？因為七樂名內第一樂名「朔勒烏」的分、第四樂名「朔乏烏」的分、第七樂名「乏烏」的分，是各樂的綱領，這三樂名的全度內，所有七音的分，彼此可以互通，而半音相距的分，又彼此相同。例如「朔勒烏」與「朔乏烏」，三音到四音是半分，都相同；「朔乏烏」和「乏烏」，七音到八音都是半分，也都相同。至於互相旋轉應用之中，有的用二音到三音、五音到六音為半分的，

樂名	首音	二音	三音	四音	五音	六音	七音	八音	
乏烏	首音	二音	三音	四音	五音	六音	七音	八音	七
拉鳴	首音	二音	三音	四音	五音	六音	七音	八音	六
拉朔勒	首音	二音	三音	四音	五音	六音	七音	八音	五
朔乏烏	首音	二音	三音	四音	五音	六音	七音	八音	四
乏鳴	首音	二音	三音	四音	五音	六音	七音	八音	三
拉鳴勒	首音	二音	三音	四音	五音	六音	七音	八音	二
朔勒烏	首音	二音	三音	四音	五音	六音	七音	八音	一

則這三樂名的分，不能兼備包括，所以用第二樂名「拉鳴勒」的分，第五樂名「拉朔勒」的分，而取它二音到三音、五音到六音為半分的，認定是「變分」，更換字這一類。原來用「拉鳴勒、拉朔勒」的這兩分的，正好用來幫助「朔勒烏、朔乏烏、乏烏」的位分所不能夠到的。舉一法而所有道理都完備，這真是內在本質與外在應用都兼顧周全了。

七樂名配七字

朔乏烏	拉朔勒	拉鳴	乏烏	朔勒烏	拉鳴勒	乏鳴
烏	勒	鳴	乏	朔	拉	犀

新法七字明半音互用

　　七樂名當中，因為用六個字配七個音，單單遺漏第七音的分。所以兩半音的位置，總是以「鳴乏」的半分，上下相互借代應用，所以七樂名的字彼此相互替換而音不變，以至於讓學者看了，反而像混淆雜亂沒有一定體系。現在依據西方的樂法，再加上一個例證，在它「烏勒鳴乏朔拉」的第七音，於是增加一個「犀」字。如以這七字配上七樂名，那麼「烏」字當「朔乏烏」，「勒」字當「拉朔勒」，「鳴」字當「拉鳴」，「乏」字當「乏烏」，「朔」字當「朔勒烏」，「拉」字當「拉鳴勒」，「犀」字當「乏鳴」。如此才填足了七樂名的位子，而七個音的全音半音互相代換應用，一看就馬上明白。七樂名的各調，一一辨析如後：

						首音為朔乏烏
朔乏烏	拉朔勒	拉鳴 乏烏	朔勒烏	拉鳴勒	乏鳴	朔乏烏
烏	勒	鳴乏	朔	拉	犀烏	烏

一絃全度首音是「朔乏烏」的，當中所用七樂名都是本音，而不必用半音高低的記號，所以首音「朔乏烏」到第二音「拉朔勒」是全分，二音「拉朔勒」到第三音「拉鳴」是全分，三音「拉鳴」到第四音「乏烏」是半分，四音「乏烏」到第五音「朔勒烏」是全分，五音「朔勒烏」到第六音「拉鳴勒」是全分，六音「拉鳴勒」到第七音「乏鳴」是全分，七音「乏鳴」到第八音「朔乏烏」是半分。

首音為朔乏烏

朔乏烏	拉朔勒	拉鳴	乏烏	朔勒烏	拉鳴勒	乏鳴	朔乏烏
烏	勒	鳴乏		朔	拉	犀烏	

如果用七個字使人明白，那麼用「烏」記「朔乏烏」，用「勒」記「拉朔勒」，用「鳴」記「拉鳴」，用「乏」記「乏烏」，用「朔」記「朔勒烏」，用「拉」記「拉鳴勒」，用「犀」記「乏鳴」。但這一種調子的七樂名，不必用到半音高低的記號，所以這七字也不必用半音高低的記號來註記它。（這是中國音樂法的四字調，所謂的正調。）

拉朔勒　拉鳴　※乏烏　朔勒烏　拉鳴勒　乏鳴　※朔乏烏　拉朔勒

勒　鳴　※乏朔　拉　犀　※烏勒

首音為拉朔勒

一絃全度首音是「拉朔勒」的，當中所用七樂名內「拉朔勒」、「拉鳴」、「朔勒烏」、「拉鳴勒」、「乏鳴」五個樂名是本音，「乏烏」、「朔乏烏」兩個樂名用高半音的記號。所以首音「拉朔勒」到第二音「拉鳴」是全分，二音「拉鳴」到第三音高半音的「乏烏」是全分，三音高半音的「乏烏」到第四音「朔勒烏」是半分，四音「朔勒烏」到第五音「拉鳴勒」是全分，五音「拉鳴勒」到第六音「乏鳴」是全分，六音「乏鳴」到高半音的第七音「朔乏烏」是全分，高半音的第七音「朔乏烏」到第八音「拉朔勒」是半分。

拉朔勒	拉鳴	※乏烏	朔勒烏	拉鳴勒	乏鳴	※朔乏烏	拉朔勒

勒	鳴	※乏 朔	拉	犀	※烏	勒	

如果用七個字來明白它們，那麼用「勒」來記「拉朔勒」，用「鳴」記「拉鳴」，用高半音的「乏」記高半音的「乏烏」，用「朔」記「朔勒烏」，用「拉」記「拉鳴勒」，用「犀」記「乏鳴」，用高半音的「烏」記高半音的「朔乏烏」。這個調子的七樂名內，有兩個樂名用了高半音的記號，因此這七字內有兩個字也是用高半音記號，來註記它們。（這是中國音樂法中的乙字調）

白話擷藻堂本協均度曲

51

一絃全度首音是「拉鳴」的，就用低半音的「拉鳴」，（如用「拉鳴」本音，那麼「乏烏」、「朔勒烏」、「朔乏烏」、「拉朔勒」四個樂名都是用高半音的記號。現在用低半音的「拉鳴」，那麼「拉鳴」、「拉鳴勒」、「乏鳴」三個樂名用低半音的記號，這兩者道理是相同的。但是用四個高半音，不如用三個低半音較爲簡單明瞭。）

這當中所用的七樂名內「乏烏」、「朔勒烏」、「朔乏烏」、「拉朔勒」這四個樂名是本音。「拉鳴」、「拉鳴勒」、「乏鳴」這三個樂名用了降低半音的記號，所以首音低半音的「拉鳴」到第二音「乏烏」是全分，二音「乏烏」到第三音「朔勒烏」是全分，三音「朔勒烏」到第四音低半音的「拉鳴勒」是半分，

首音為拉鳴

四音低半音的「拉鳴勒」到第五音低半音的「乏鳴」是全分，五音低半音的「乏鳴」到第六音「朔乏烏」是全分，第六音「朔乏烏」到第七音「拉朔勒」是全分，七音「拉朔勒」到第八音低半音的「拉鳴」是半分。

如果用七個字來明白它們，那麼用「鳴」記降低半音的「拉鳴」，用「乏」記低半音的「乏烏」，用「朔」記「朔勒烏」，用低半音的「拉」記低半音的「拉鳴勒」，用低半音的「犀」記低半音的「乏鳴」，用「烏」記「朔乏烏」，用「勒」記「拉朔勒」。這一個調子的七樂名內，有三個樂名用了低半音的記號，所以這七字裡有三個字也用了降低半音的記號來註記它們。（這是中國樂法的上字調）

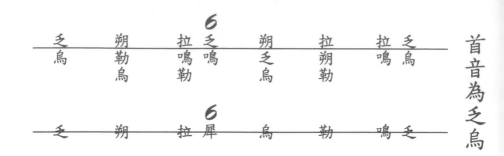

一絃全度，首音是「乏烏」的，這當中所用七樂名內「乏烏」、「朔勒烏」、「拉鳴勒」、「朔乏烏」、「拉朔勒」、「拉鳴」六個樂名都是本音，只有「乏鳴」一個樂名，使用降低半音的記號。所以首音「乏烏」到第二音「朔勒烏」是全分，二音「朔勒烏」到第三音「拉鳴勒」是全分，三音「拉鳴勒」到第四音低半音的「乏鳴」是半分，四音低半音的「乏鳴」到第五音「朔乏烏」是全分，五音「朔乏烏」到第六音「拉朔勒」是全分，六音「拉朔勒」到第七音「拉鳴」是全分，七音「拉鳴」到第八音「乏烏」是半分。

首音為乏烏

如果用七個字明白它們，那麼，用「乏」記「乏烏」，用「朔」記「朔勒烏」，用「拉」記「拉鳴勒」，用低半音的「犀」記低半音的「乏鳴」，用「烏」記「朔乏烏」，用「勒」記「拉朔勒」，用「鳴」記「拉鳴」。這一種調子的七樂名內，只有一個樂名使用低半音的記號。所以這七字裡也是只有一個字用低半音的記號來作註記。（這是中國樂法中的尺字調）

首音為朔勒烏

朔勒烏　拉鳴勒　乏鳴　朔乏烏　拉朔勒　拉鳴　※※乏烏　朔勒烏

朔　拉　犀烏　勒　鳴　※※乏　朔

一絃全度，首音是「朔勒烏」的，這當中所用七樂名內，「朔勒烏」、「拉鳴勒」、「乏鳴」、「朔乏烏」、「拉朔勒」、「拉鳴」這六個樂名都是本音，只有「乏烏」這一個樂名，使用了升高半音的記號。所以首音「朔勒烏」到第二音「拉鳴勒」是全分，二音「拉鳴勒」到第三音「乏鳴」是全分，三音「乏鳴」到第四音「朔乏烏」是半分，四音「朔乏烏」到第五音「拉朔勒」是全分，五音「拉朔勒」到第六音的「拉鳴」是全分，六音「拉鳴」到第七音高半音的「乏烏」是全分，第七音高半音的「乏烏」到第八音「朔勒烏」是半分。

首音為朔勒烏

朔勒烏	※乏烏	拉鳴	拉朔勒	朔乏烏	乏鳴	拉鳴勒	朔勒烏
朔	※乏	鳴	勒	犀烏	拉		朔

如果用七個字明白它們，那麼，用「朔」記「朔勒烏」，用「拉」記「拉鳴勒」，用「犀」記「乏鳴」，用「烏」記「朔乏烏」，用「勒」記「拉朔勒」，用「鳴」記「拉鳴」，用高半音的「乏」記高半音的「乏烏」。這一種調子的七樂名內，只有一個樂名使用了高半音的記號。所以這七個字內，也是只有一個字用了升高半音的記號，來作註記。（這是中國樂法的工字調）

首音為拉鳴勒

拉鳴勒	乏鳴	※朔乏鳥	拉朔勒	拉鳴	※乏鳥	※朔勒鳥	拉鳴勒

拉	犀	※烏勒	鳴	乏	※朔	拉

一絃全度，首音是「拉鳴勒」的，這當中所用的七樂名內，「拉鳴勒」、「乏鳴」、「拉朔勒」、「拉鳴」這四個樂名是本音，「朔乏鳥」、「乏鳥」、「朔勒鳥」這三個樂名則用了升高半音的記號。所以首音「拉鳴勒」到第二音「乏鳴」是全分，二音「乏鳴」到第三音高半音的「朔乏鳥」是全分，三音高半音的「朔乏鳥」到第四音的「拉朔勒」是半分，四音「拉朔勒」到第五音「拉鳴」是全分，五音「拉鳴」到第六音高半音的「乏鳥」是全分，第六音高半音的「乏鳥」到第七音高半音的「朔勒鳥」是全分，第七音高半音的「朔勒鳥」到第八音「拉鳴勒」是半分。

首音為拉鳴勒

		※			※	※	
拉鳴勒	乏鳴	朔乏烏	拉朔勒	拉鳴	乏烏	朔勒烏	拉鳴勒

		※		※		※	
拉	犀	烏勒	鳴	乏		朔	拉

如果用七個字使人明白，那麼用「拉」記「拉鳴勒」，用「犀」記「乏鳴」，用高半音的「烏」記高半音的「朔乏烏」，用「勒」記「拉朔勒」，用「鳴」記「拉鳴」，用高半音的「乏」記高半音的「乏烏」，用半音高的「朔」記高半音的「朔勒烏」。這一個調子的七樂名內，有三個樂名使用了高半音的記號，所以這七個字裡有三個字也是用了高半音的記號，來作註記的。（這是中國樂法的凡字調）

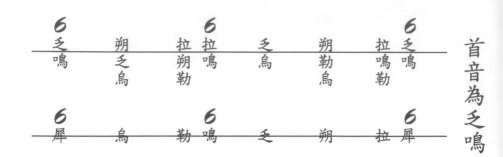

一絃全度，首音是「乏鳴」的，就用低半音的「乏鳴」（假如用「乏鳴」本音，那麼「朔乏烏」、「拉朔勒」、「乏烏」、「朔勒烏」、「拉鳴勒」這五樂名都用高半音的記號。現在用半音低的「乏鳴」，那麼只有「乏鳴」、「拉鳴」兩個樂名用低半音的記號。使用五個高半音，不如用兩個低半音的記號。）這當中所用的七樂名內「朔乏烏」、「拉朔勒」、「乏烏」、「朔勒烏」、「拉鳴勒」這五個樂名是本音。「乏鳴」、「拉鳴」二樂名，用的是降低半音的記號。

6		6				6
乏鳴	朔乏烏	拉朔勒	拉鳴	乏烏	朔勒烏	拉鳴勒 乏鳴

6		6				6
犀	烏	勒 鳴	乏	朔	拉	犀

所以首音低半音的「乏鳴」到第二音「朔乏烏」是全分，二音「朔乏烏」到第三音「拉朔勒」是全分，三音「拉朔勒」到第四音低半音的「拉鳴」是半分，第四音低半音的「拉鳴」到第五音的「乏烏」是全分，五音的「乏烏」到第六音的「朔勒烏」是全分，六音「朔勒烏」到第七音「拉鳴勒」是全分，七音「拉鳴勒」到第八音低半音的「乏鳴」是半分。

如果用七個字使人明白，那麼用低半音的「犀」記低半音的「乏鳴」，用「烏」記「朔乏烏」，用「勒」記「拉朔勒」，用半音低的「鳴」記低半音的「拉鳴」，用「乏」記「乏烏」，用「朔」記「朔勒烏」，用「拉」記「拉鳴勒」。

6　　　　　　6　　　　　6
乏　　朔　拉　拉　乏　　朔　拉　乏　　首
鳴　　乏　朔　鳴　　烏　　勒　鳴　鳴　　音
　　　烏　勒　　　　　烏　　勒　　為
　　　　　　　　　　　　　　　　乏
6　　　　　　6　　　　　6　　　鳴
犀　　烏　　勒　鳴　　乏　　朔　　拉　犀

這一種調子的七樂名內，有兩個樂名使用了低半音的記號，所以這七個字裡頭，有兩個字也是用降低半音的記號，來作註記的。（這是中國樂法的六字調）

以上七個調，全部用「朔乏烏」這個樂名的七分作爲基本，所以高半音或低半音的記號，上下互相借用，這個聲的高半音就是那個聲的低半音，那個聲的高半音就是這個聲的低半音。總之，七字按照高低記號，依次序交替轉換運用就可以，省去了半分就變換字的繁瑣，而樂名的七級也有了統合體系。

（＊按本書第 60 頁，原圖從右邊數去第三組的「朔乏烏」，擅校正爲「朔勒烏」）

樂音長短之度

　　樂音有高低的次序，所以用五線六字三品七級來載錄。至於樂音長短的節，假如沒有一定的法度設作形號，來記載它們，就又沒有什麼標準可以取法。因此，所有樂音必須取一個法則，來作為全度，自這個「度」延展推仲開來便是「長」，自這個「度」順序減少便是「短」，建立長短度當中，音韻的快慢就產生了。這就是用無聲的度，來記載有聲的音樂，使人一看到就領悟在心，應用在手，心手相互得宜，而後耳朵聆聽音樂才能進入萬物和諧的太和妙境。

古代演奏八音的樂器，只有木頭用來節奏音樂，
是以雅部裡的「柷、敔」正是用在樂曲開音和終
止的段落上。近代用手打拍來指示樂曲的斷句，
演奏也不過是隨著曲聲樂音的緩慢急速而作快
慢，都不是用來作聲音長短的節奏，而限制在一
定的度、分中，只用「品」來制定它。是以在樂
法驗證時候，計時間的定義，而作了手勢降低、
揚升的記號，取手勢的一個揚起作半度，一個降
低作半度，合一個降低和一個揚起而成為全度。
自全度而往上，是漸緩的形式；自全度而往下是
漸快的形式，讓演奏樂曲的人，依據這個「度」
而演奏它。眾品的長短制式固定了，而節奏就得
以形成了。

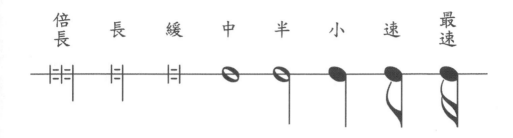

| 倍長 | 長 | 緩 | 中 | 半 | 小 | 速 | 最速 |

八形號紀樂音之度

用手勢的一個降低、揚起作為全度，所以這個全度是「中分」，樂音比「中分」長的就定為「增式」，來載記樂音逐漸緩慢；樂音比「中分」短的，就定為「減式」，來載記樂音逐漸加快。全度以上有三個長而緩慢，全度以下有四個短而迅速，加上一個全度，共有八個。依據制式來命名，因名而領悟它的意思，就它的形式而按照它的節奏，那麼，人概演奏樂曲聆賞音樂所用聲字的長短快慢，看一眼就很快明白，一點也不會雜亂了。這「八個」是什麼呢？

它的全度是「中分」，取它的式樣如這個 ━◍━ 。從這裡開始往上是全度的倍數，比起全度要慢，所以稱它為「緩分」，它的式樣如這個 ━╫━ 。

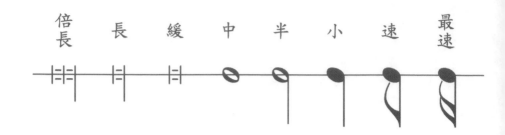

從這裡而上，就又是一個緩分的倍數，比起「緩分」又更緩慢，所以稱作「長分」，它的式樣如這個╫。從這兒往上，就又是長分的倍數，比起「長分」又更緩慢，所以名稱「倍長分」，它的式樣如這個╫╫。自「中分」往下，則是全度的一半，比全度更為快速，所以稱它作「半分」，它的式樣如這個╫。從這裡往下，就又是「半分」的一半，比起半分又更快，所以稱它叫「小分」，它的式樣如這個╫。從這裡往下，就又是「小分」的一半，比起小分又更快，所以稱它作「速分」，它的式樣如這個╫。從這裡往下，就又是「速分」的一半，比起速分愈是快速，所以稱作「最速分」，它的式樣如這個╫。這些就是八形號的名稱，以八形號的最緩慢到最快速依次序看，那麼「倍長分」是第一，

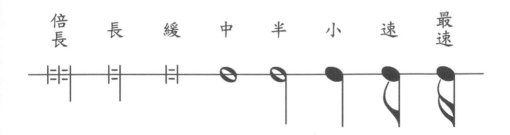

「長分」是第二，「緩分」是第三，「中分」是
第四，「半分」是第五，「小分」是第六，「速
分」是第七，「最速分」是第八。至於八形號所
取的樣式，那麼第一、第二、第三等三式樣，都
像剛樂的記號而作方形，然而形體雖方而界線卻
直，實在是因這三個形號是長音，有直行而沒有
回住的意思，所以取來象徵它們。然而第二個
「長分」是第三個「緩分」的一倍，所以拉長一
筆畫，來明示「長分」的意思。而第一個「倍
長」又是第二個「長分」的一倍，所以加倍它的
樣式，成為兩個方形，仍然拉長它的一筆畫，來
象徵加倍長的意思。八形號的第四、第五、第
六、第七、第八等都像柔樂的記號，而作圓形。
因為這五個形號是樂音的中分或是樂音的短分，
有流動轉換而暫行暫停的意思，所以取柔樂記號
來象徵它們。

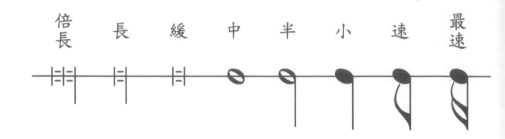

然而第四是聲字的「中分」，依據一抑一揚而得
全度，所以效法太極的形狀，而成爲圓滿的象
徵。第五個「半分」是第四個「中分」的一半，
所以將圓環拉出一條線來記稍微快的意思。第六
個「小分」是第五個「半分」的一半，所以將半
分的式樣變成黑色，來分別稍微快速的記號。第
七個「速分」又是第六個「小分」的一半，所以
用「小分」的樣式，添加一小段曲線來記「速
分」的意思。第八個「最速分」又是第七個「速
分」的一半，所以用「速分」的形式，再添加一
小段曲線，來表示速度最快的意思。

總之，形號原是用來載記音節的快慢，反而它的
品數不怎麼要緊。現在設立這數種形號，不過是
分別形體式樣，使人容易識別，如果在名義上不
停的詢問它的根由，那就不是前人設立樂法的本
意了。

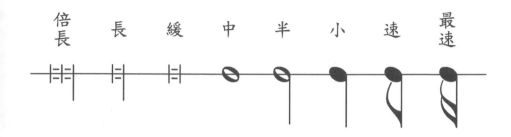

倍長　長　緩　中　半　小　速　最速

用八形號之規

　　創立八形號的式樣，即使各自有一種形式，然而它們的作用不可不詳細分辨。「倍長形號」的音節很長，人的聲音絕對到達不了，管樂中設法用它，或許可以到位，然而，不過用一種預備著，想是沒有這種曲子。這「長形號」雖然比「倍長形號」減少一半，然而和其它音相比較，卻是非常緩慢，人的聲音也是不能到達，管樂則可以達到它。這個「緩形號」人聲當然能到達，然而用在人聲的很少，而用在樂音的終止為多。以上三種形號可以用在下行的曲調，不可以用在上行的曲調，實在是因為它的音最長，音長而下行，或者會有低分；音長而上行，樂音還不能到位，更何況是人聲呢？所以稱它是「下聲」。

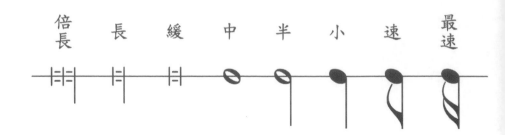

那個「中形號」雖然比前三個形號要短，然而和後面四個相比較，就長多了，這在人聲是中分，而在樂音就是緩分。所以凡是演奏或唱曲用這個形號，就要稍微緩慢。那「半形號」用在人聲，雖說比中分稍微快，然而用在樂音則是恰好，沒有過與不及。所以凡是演奏或唱曲的人，用這種形號的最多。這兩種形號不侷限在下行、上行的曲調，都可用，而且正值曲調聲字的中間，所以稱它作「中聲」。

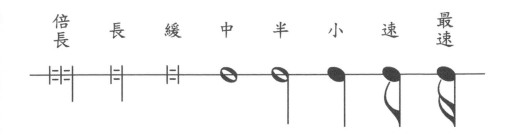

這兒「小形號」雖然比半形號為快，然而用在人聲是稍快了，在樂音而言還是稱它「中分」。那「速形號」用在樂音、人聲，雖然都是快的，然而在樂音而言，還可以稱它是稍快，而用在人聲上就是極快速了。那個「最速形號」，卻是音節極其短促，樂音或許能到位，而人聲也是絕對的不能到達。這三種形號用在上行的曲調是可以的，用在下行的曲調就不可，實在是因為音節最急，高的話便姚轉成韻，下行的話曲了很難演奏好。所以稱它們是「高聲」。

至於在五線上頭記八形號，就要看聲字的品級，
而按照音韻的快慢依次排列。中形號以上的四式
（是說倍長形號、長形號、緩形號和中形號這四
式）載記於一線或二線當中，因爲沒有豎線相交
錯，暫且放著不談，其它半形號以下的四式（是
說半形號、小形號、速形號、最速形號）就要看
聲字的高低而畫豎線的朝上朝下，例如高音位於
五線的上面兩條線，這形號的豎線必定朝下畫，
如果線向上畫，就必然跑出五線上面了。

　　如果低音位於五線下方的兩條線，這些形號的豎
線，必然朝上畫，若是向下面畫，就必定超出五
線的下方了。至於中音，它位於五線的中線，這
形號的豎線就上上下下畫它都可以。因為中形號
的豎線不會超出五線之外，而五線的上下可以將
樂曲的聲字，按照音位書寫，不至於混淆其他部
分，這又是創作樂法人的精密意思。

八形號定爲三準

　　創立八形號是用來記音韻的長短，而樂曲演奏的快慢，尤其不可不定準則去規範它。因此定作三準，假使八形號的標記沒有變，而觀看這定好的準則，就知道節奏的緩急是什麼度分了。一個叫作「全準」，它的形式如這樣，這個全準記在八形號，那麼它的倍長分是準十二度（手一個降低一個揚起是一次。這裡十二度就是十二次）長分是準六度，緩分是準三度，中分是準一度半，其他的依次序減半計算它。一個叫作「大半準」，它的形式如這樣，這大半準記在八形號，那麼它的倍長分是準八度，長分是準四度，

緩分是準二度，中分準一度，其他的也是依次序
減半。一個叫作「小半準」它的形式如這樣 ₵，

這個小半準記在八形號，就各個「分」都是大半
準的一半。「全準」的第一大分準十二度，和
「大半準」相比較，則加了三分之一，而「大半
準」的第一大分準八度，必得是「全準」的三分
之二。「大半準」的第一大分準八度，和「小半
準」相較是加倍的。而「小半準」的第一大半
（按：原文「半」應是「分」之意）準四度，應
該是「大半準」的一半，又是「全準」的三分之
一。

因此，八形號必須「大半準」記它，它的音適
中；必須「全準」記的，那麼就使樂音延伸變
長，比「大半準」每一度增加一半（「大半準」
的中分是準一度；「全準」的中分是準一度半。
所以是每一度加一半）。

必須「小半準」記的，那就截斷樂音，使它變
短，比照「大半準」都減去一半。

至於記這三準，就在樂名三品的右邊寫上，以便
指示樂曲演奏的快慢，而為它們作增減。然而製
作樂曲時，以這三準規範八形號，而用「大半
準」和「小半準」的多，用「全準」的少。

實是因為樂法體制制定「全準」必須是三分的度，而「中分」是一度半，從「中分」以後的減半，數目就必然畸零，而考慮它太過煩瑣，不如「大半準」、「小半準」這兩個需要的分整齊，遞推分析它而沒有畸零的疑慮。古代設立樂法的人，既已有這三準的體例，所以不可不完備這個體制。現今取「大半準」、「小半準」這二準的八形號，各設一個圖來說明它得分的原因。

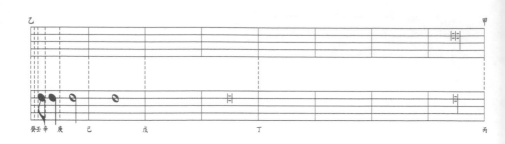

假設「大半準」的圖是甲乙、丙癸兩式，它的倍長分是準八度，所以將甲乙、丙癸都平分爲八分，每分也是作一度。甲乙八度是一個全分，契合倍長分一分，而丙癸八度也是一個全分，而適合長分、緩分、中分、半分、小分、速分、最速分這七分的總合。然而圖中甲乙這一式，雖是一個全式準八分，實際上它的度是前圖甲乙的十二分之八，而只需要此圖的三分之二，所以說甲乙式的倍長分準八度。丙丁是個長分，應該是甲乙的一半準四度。

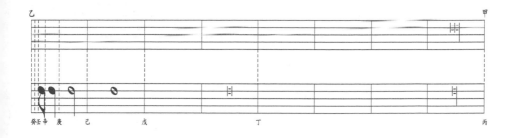

丁戊是緩分，應該是丙丁的一半，準二度。戊己是中分，應該是丁戊的一半準一度。己庚是半分，必須是戊己的一半，準半度。庚辛是小分，應是己庚的一半，準一度的四分之一。辛壬是速分，應是庚辛的一半，準一度的八分之一。壬癸是最速分，應是辛壬的一半，準一度的十六分之一。這是大半準的八形號，因為創立二分樂法，而得分整齊，容易計算啊。

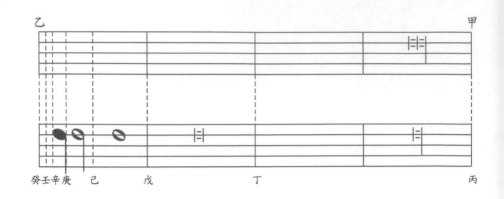

假設「小半準」的圖是甲乙、丙癸這兩式，而倍長分是準四度，因此甲乙、丙癸都是平分爲四分，每分也是一度。甲乙四度是一個全分必須是倍長分一分，而丙癸四度也是一個全分，而適宜長分、緩分、中分、半分、小分、速分、最速分這七分的總合。這個圖中甲乙全式的準四分，必須是大半準的甲乙全式的一半，而且又是全準甲乙全式的三分之一。因此甲乙是倍長分，準四度。丙丁是長分，準二度。丁戊是緩分，準一度。戊己是中分，準半度。己庚是半分，準一度的四分之一。庚辛是小分，準一度的八分之一。辛壬是速分，準一度的十六分之一。壬癸是最速分，準一度的三十二分之一。這是小半準的八形號，必需大半準的一半，而得分也是整齊的。

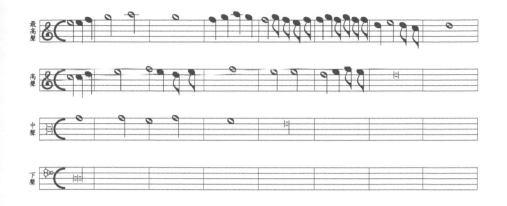

八形號配合音節

　　八形號上載記「全準」，遇到畸零分很難計算，姑且放著不談。大半準的八形號，所屬的音配合快慢長短的節，這當中自會有高低上下和順的，按照它和順適宜而品別高低，那麼樂理一貫而各樂法都齊全了。於是假設四個圖分別為最高聲、高聲、中聲、下聲四層，都以豎線劃界限作八分，將四聲所適合的音，各自列在本層，每層都是準八度。所以最下面第一層只寫了一個倍長形號，它的音屬於下聲，它的分準八度，是上面三層的基礎，因為它一層可以合併上面三層每層的多少形號。它上面兩層用小速形號的多，所以它適合最高音、高音這兩種聲。至於樂音的上行或下行彼此連接，因此在一分內，有的用一個形號，有的用二、三個形號，有的用四、五個甚至

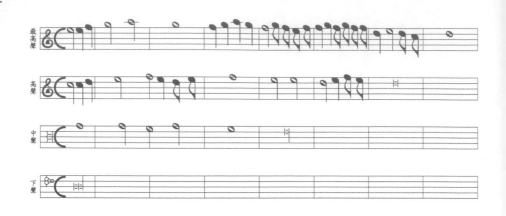

東方樂珠
II

圖自下往上第二層，則用近於中分的形號，所以它的音也是中聲，是以一分之內用一個形號，或者用半形號，而後的四分就用長分比照，來齊備形號的各個部分。現在自下順序往上，依據形號的長短快慢，按次序明白它們。

最下面第一層是下聲。寫上「倍長形號」，它的音節是準八度。而上面三層，每層所排列的上下長短數音，演奏滿八度的分，然後這音才會停止。所以這一層所劃界限八分，都被一個倍長形號的聲音所占滿。

第二層是中聲。它的八分當中，第一分寫了一個「中形號」，第二分寫了一個「半形號」，在第二分和第三分之間寫了一個「中形號」，第三分寫了一個「半形號」，第四分寫了一個「中形號」，第五分寫了一個「長形號」，

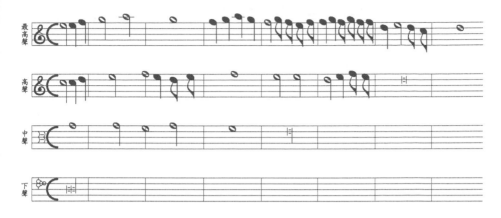

於很多形號，實在是因為它音節急速而需要的分很小。而第六、第七、第八三分，都被這個「長形號」所囊括了。這一個長形號必須是上頭兩層，每一層所排列上上下下小形號、速形號各形號的數音，演奏滿四度的分，而這一個音才會停止。所以這一層後面四分，都被一個長形號的聲音所占滿。如果按照形號準於度的話，明白它第一分裡的一個中形號是準一度。第二分裡的一個半形號是準半度，第二分第三分之間一個中形號是準一度，第三分之中一個半形號是準半度，合第二分、第三分的兩個半度，與第二分、第三分之間的一度，總共是二度，是以第二分、第三分仍然各準一度。第四分一個中形號又準一度。第五分、第六分、第七分、第八分共是長形號範圍準四度。既是如此，這一長形號的四度合前面四分的四度一共是八度，

白話擷藻堂本協均度曲

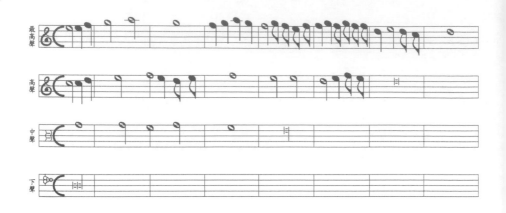

而和下層的倍長形號一個音所得的度是相同的。
第三層是高聲。高聲的八分當中，第一分寫了一
個半形號、兩個小形號。第二分寫了一個半形
號，在二分和三分中間寫了一個中形號。第三分
寫了一個小形號，兩個速形號。第四分寫了一個
中形號。第五分寫兩個半形號。第六分寫了一個
半形號，一個小形號，兩個速形號。第七分寫了
一個緩形號，而第八分也被這緩形號所兼具了。
這個緩形號的聲音，等待上一層所排小形號、速
形號等各形號的音，奏滿兩度的分，而後才能停
頓。如按照形號的準於度，明白它的第一分的一
個半形號、兩個小形號，合起來共準一度。第二
分的一個半形號，第二分與第三分之間的一個中
形號，第三分的一個小形號、兩個速形號，合起
來共準兩度，因爲第二分、第三分都各準一度。

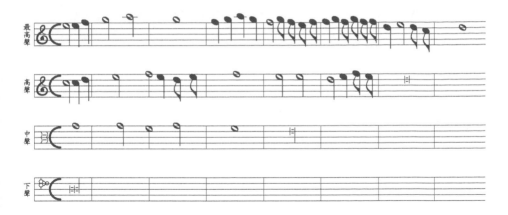

第四分的一個中形號，是準一度。第五分的兩個
半形號合起來，共準一度。第六分的一個半形
號、一個小形號、兩個速形號，合起來共準一
度。第七分、第八分共有一個緩形號，需要準二
度。那麼，這一個緩形號的二度，合前面六分的
六度，共是八度，而和下面兩層所準的度分也是
相同。

最上面第四層是最高聲。它的八分當中的第一
分，寫了一個半形號、兩個小形號。第二分，寫
了兩個半形號。第三分，寫了一個中形號。第四
分，寫了四個小形號。第五分，寫了一個半形
號、四個速形號。第六分，寫了兩個小形號、四
個速形號。第七分，寫了一個小形號、一個半形
號、兩個速形號。第八分，寫了一個中形號。

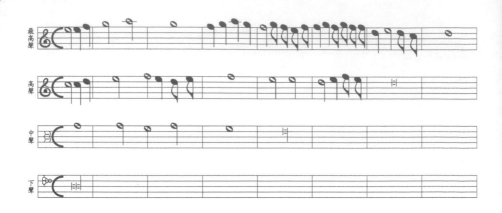

如依照形號的準於度，明白它的第一分裡有一個半形號、兩個小形號，合起來共準一度。第二分的兩個半形號，合起來共準一度。第三分有一個中形號，是準一度。第四分的四個小形號，合起來共準一度。第五分的一個半形號、四個速形號，合起來共是準一度。第六分的兩個小形號、四個速形號，合起來共準一度。第七分的一個小形號、一個半形號、兩個速形號，合起來共準一度。第八分有一個中形號，是準一度。那麼，這八分的各準一度，而獲得八度的分，仍和下面三層，每一層的各準八度是相同的。

這四層圖就是用「倍長形號」所屬的音作爲下聲來作基礎，而配合各形號的分。

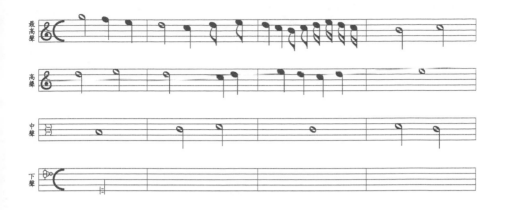

如果用「長形號」所屬的音作爲下聲來作基礎，而配合各形號的分，那麼四聲的四層圖，都用豎線劃上界限，作爲四分而準四度。最下面第一層，只寫一個「長形號」作爲「下聲」，它的分佔滿四度，是三層的基礎。

它的第二層是「中聲」，它的四分中，第一分寫中形號，準一度。第二分寫兩個半形號，合起來共準一度。第三分仍舊寫一個中形號，準一度。第四分仍是寫兩個半形號，共準一度。是以四分的準四度，與下層一個長形號的準四度是相同的。第三層是「高聲」，它的四分當中的第一分，寫了兩個半形號，合起來共準一度。第二分，寫了一個半形號、兩個小形號，合起來共準一度。第三分，寫四個小形號，合起來共準一度。第四分，寫了一個中形號，準一度。是以這裡的四分也是準四度，

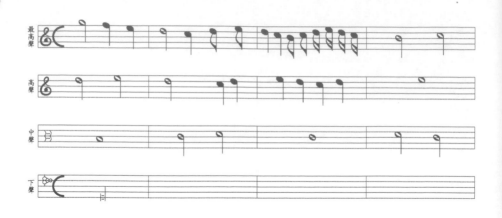

與下層相同。最上面第四層是「最高聲」，它的
四分當中，第一分，寫了一個半形號、兩個小形
號，合起來共準一度。第二分，寫一個半形號、
一個小形號、兩個速形號，合起來共準一度。第
三分，寫兩個小形號、兩個速形號、四個最速形
號，合起來也是共準一度。第四分，寫兩個半形
號，合起來共準一度。是以四分之內所記的形號
雖然很多，也不過共準四度，與下層的一個長形
號所需的度分是相同的。總之，四圖的各個分，
用來界限音節的長短，而形號用來辨別音節的快
慢。音節快的，因它的「體小」，而需要的音數
反而多；音節緩慢的，因它「體長」，所需的音
數反而少。這是以有形象的形式，而規範沒有形
象的聲音。所有音律要進入曲調而成韻的，沒有
不被它概括的。觀看這一個樂圖形式，八形號所
配合的音節，沒有不是一眼就看得很清楚。

八形號準三分度

　　前篇所論述八形號所配合的音節，都是平分度。實在是因中形號是準一度，需要手勢一個降低一個揚起各一次，緩慢時就加倍，快速時就要減半，都是平分，所以稱作「平分度」。此外，又有三分度的例子，在三準中，只有「全準」不用，而「大半準」、「小半準」都會用到。記在大半準就像這樣寫 ⊖ ，記在小半準就像這樣寫 ⊕ 。八形號用在小半準的三分度，比用在大半準的三分度，它的速度都要加一倍，所以大半準的三分度記在八形號上，那它的「倍長分」是準六度，「長分」是準三度，「緩分」是準一度半，「中分」是準四分度之三，「半分」是準八分度之三，「小分」是準十六分度之三，

「速分」準三十二分度之三，「最速分」準六十四分度之三。或者比較大半準平分度的八形號，那麼每一形號的音都減四分之一，那是什麼緣故啊？原來是記八形號需用到大半準的平分度，那麼手勢的一降低一揚起各一次，這樣才是中形號的一分。從這裡開始加倍到倍長分，爲手勢一抑一揚各八次，就必須要中形號的八倍才能準八度。此就是手勢的一抑一揚各一次，才準一度。至於八形號，必須大半準的三分度記它，那麼一個中形號不夠手勢一抑一揚的各一次，而只是平分度的中形號的四分之三。從這裡加倍到倍長形號，就需要手勢一抑一揚這樣各六次，是平分度的中形號的六倍，而準六度。因此，這三分度之一，中形號必得手勢一抑一揚各一次的四分之三了。至於小半準的三分度記在八形號，就比大半準的三分度所記的八形號，

度分減半而音節加倍快速，所以它的倍長形號，只準三度。它的中形號，比較大半準平分度的中形號，就又是大半準平分度中形號的八分之三了。總之，平分度中形號的一分，均分是四分，而三分度的中形號的一分，只需它的四分之三。如果以平分度的半形號，手勢一抑一揚各一次的準一度，那麼需要兩個半形號，這兩個半形號的分，也是四分均分。那麼，三分度的兩個半形號，也應該是平分度的四分之二。假使三分度的半形號比照平分度的兩個半形號的「分」，那麼三分度的兩個半形號，比平分度的兩個半形號是大大不足夠，三分度的三個半形號比它則稍微有餘。大概說來用三分度的三個半形號，與平分度的兩個半形號比較，是相等的，可以設定作比喻。於是設立平分度的手勢，一個降低、一個揚起，各一次而準一度，

它的樣式如這 。就是用兩線相結合，一條往
上，一條往下，往下的線條，就是準手勢一抑，
是半度；往上的線條，就是準手勢一個揚昇，是
半度。

如此，那麼平分度的兩個半形號，各準半度的，
就作這種樣式 一上一下各半度了。假若用三

分度的三個半形號，準這種樣式的一度，就要把
樣式如此作 。用兩條線平分三分，它的第一

分，必須是左邊線條的三分之二；第二分必須是
左邊線條所剩餘的三分之一，加上右邊線條的三
分之一；第三分必須是右邊這一線的三分之二。
因而加總此三分，恰滿足這兩條線的分，在三分
線各畫上一個半形號，那麼三分度的三個半形
號，合計起來，準了平分度的兩個半形號的音
節，也就明白了。

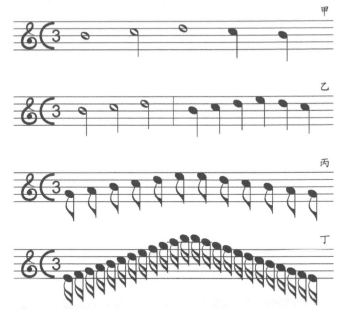

大概演奏樂曲的譜內，凡是遇到大半準三分度的
八形號，都用大半準的平分度作爲基準。因此之
故，有像甲圖樂譜的，就知道它是二度，原來三
個半形號是準一度，這裡的第一音是一個小形
號，是兩個半形號的分，再加上第二音是一個半
形號，這樣共準一度；第三音是一個中形號，是
兩個半形號的分，又加上第四音、第五音的兩個
小形號，總共是一個半形號的分，也是共準一
度，合計起來共是兩度。依照這個例證來推測它
們，那麼，半形號應該是三個音準一度；小形號
應該是六個音準一度，如乙圖；速形號應該是一
十二個音準一度，如丙圖；最速形號則應該是二
十四個音準一度，如丁圖了。

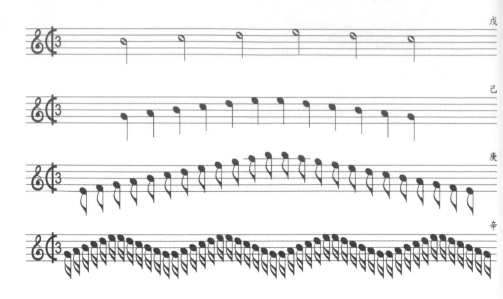

至於小半準的三分度八形號，比照大半準的平分
度，那麼半形號應該是六音準一度，如戊圖；小
形號應該是一十二個音準一度，如己圖；速形號
應該是二十四個音準一度，如庚圖；最速形號則
應該是四十八個音準一度，如辛圖了。

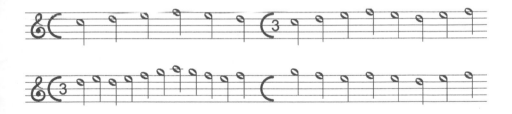

平分度三分度互易爲用

　　平分度、三分度的本體與作用，雖然各不相同，然而樂曲中，也會有平分度忽然改變爲三分度，而三分度忽然改變爲平分度的。希望觀察分析它各準的形號來定樂音的快慢，將八形號變通運用，那麼長短的節沒有不全部吻合，如上面兩個圖。上圖是用平分度而改變爲三分度，它的形號都是準手勢一個降低、一個揚起，這樣各三次。下圖就是用三分度而改變爲平分度的，它的形號都是準手勢一個降低、一個揚起，這樣各四次。又平分度、三分度之外，另有一種「廣度」，在歌曲演奏當中，忽然改變原度而使用廣度，那麼手勢抑揚的時候，要比之前加倍緩慢，而所用八形號的音節，都要加倍它的分，來完整達到原來的度數。

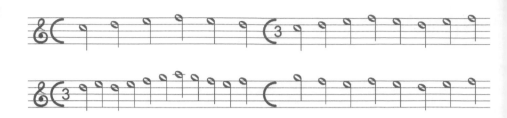

這又是深明樂理的人，所以顯示他的變化啊。古
代沒有八形號以前，改變樂度很難，就是因為沒
有這些形號，只是看手勢的抑揚快慢作為長短，
所以只用中形號塗黑，作為速度差別的記號，或
是在各形號旁加上各形式的點，來分別度、分。
自從創立八形號配合音節，所有樂曲演奏的度
分，沒有不具備。因此，完全拋棄了其他項點
式，只留下半加形號的點式，而平分度、三分度
都用到它，它配合音節的方法，就是遇到各形號
想增加一半，就在本形號旁加一個點，來表示音
節比本音加了一半。例如大半準平分度的中形號
加上一點 �50 就是準一度半，而緩形號加上一點 ⋕⋕⋅
就是準三度。又如大半準三分度的中形號加上一
點 �50 就是準一度又零八分度之一，而緩形號加上
一點 ⋕⋅ 就是準二度又零四分度之一。

更有樂曲中一個字而包括數音的，就將這一個字，剛好當著它相關的數個音底下寫上，而這一個字所屬的數個音都用橫畫線接續起來，然而這一個字所包括的音，沒有像中形號的這種分，最慢不過是半形號、小形號，而用速和最速這兩種形號的多。所以遇到這兩種形號，就省去小勾畫線，而用橫線接續起來，都像上圖。

樂音間歇度分

　　大抵創作樂曲，它的聲字長短緩急，原本有
固定的分，而歌曲演奏不是沒有停頓轉折的時候
（間歇，好像文字的句讀這一類，就是樂曲演奏
的停頓轉折，音樂稍微停頓的空檔），樂曲的停
頓轉折又有遠近的分別，假使不創制成形號來區
別它們，那麼聲字彼此相連而曲調節奏，也就沒
有取用的標準了。所以仍然按照八形號的快慢，
而創設了八個停頓的分，在停頓轉折的時候，都
以八形號的度作基準。

因此之故，停頓轉折的時候，最久的，也是準八度，必須手勢一抑一揚這樣各八次。它的分和倍長形號相等，所以也稱它作「倍長分」，而它的形式如這個樣 ▬▮▬，用兩條豎線跨界在三線之間，來顯示八音的分。接著是緩慢的，也是準四度，必須手勢一抑一揚這樣作各四次。它的分和長形號相等，所以也稱它作「長分」，而所作的形式如這個樣 ▬▮▬，用一條豎線畫界在二線之間，來顯示四音的分。緊隨其後的又是緩慢的，也是準二度，必須手勢一抑一揚這樣各兩次，它的分和緩形號相等，所以稱它為「緩分」，而所作形式如此 ▬▮▬，用一條豎線畫界在兩線當中，來顯示兩音的分。

接續下來的是居中的停頓，也是準一度，必須手
勢一抑一揚這樣各一次，它的分和中形號相等，
所以也稱作「中分」，而所作的形式如這樣
■，用一小畫加在一條線上，來表示一音的
分。接著是逐漸加速的時候，才準半度，必須手
勢一抑一揚各一次的半分，和半形號相等，所以
也稱它「半分」，所作形式如這樣 ，用一
點「飛白」來象徵半形號的意涵。

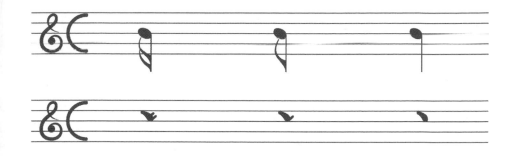

再接下來的是又更快速，才準四分度之一，也必須手勢一抑一揚各一次的四分之一，它的分和小形號相等，所以也稱它「小分」，而所作形式如這樣 ———— ，就是用一個點作黑，來分別小形號的意思。再繼續下去，又比前面更快速，所以是準八分度之一，也必須手勢一抑一揚各一次的八分之一，它的分和速形號相等，所以也稱它叫「速分」，而所作的形式如這個樣 ———— ，用一個點加上一小畫，來象徵速形號的意思。

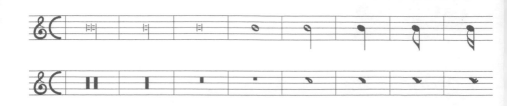

再接下就是最速，準十六分度之一，也必須手勢
的一抑一揚各一次的十六分之一，它的分和最速
形號相等，所以也稱它作「最速分」，而它的形
式如這樣 ⟨▬▬▬⟩，用一點加上兩小畫，來分別最速
形號的意含。這裡的間歇八分，都是運用在大半
準的平分度，若是用在大半準的三分度，就要按
照它所必需的停頓時間，也都要隨大半準的三分
度所記載的八形號作基準。

又或是在停頓轉折的時候，更超出倍長分，就要
將八分的旁邊再加分來運用。

如果有停頓的時候是準九度的，就在倍長分旁加上一個中分，它的形式如這樣 ▮▮▭ 。有停頓的時候是準十度的，就在倍長分旁邊加上一個緩分，所作的形式如這樣 ▭▮▮ 。有停頓的時候是準十一度的，就在倍長分旁加上一個緩分、一個中分，所作的形式如這樣 ▮▮▭▭ 。又或是有的不到八度而和八分都不相當，就在八分內，各按自身的度配合運用。如有停頓的時候是準七度的，就將長分加上一個緩分、一個中分來運用，所作的形式如這樣 ▭▮▭ 。有停頓的時候是準六度的，就將長分加上一個緩分運用，所作形式像這樣 ▭▮▭ 。

三度　　　　　五度　　　　　六度

有停頓的時候是準五度的，就將長分加上一個中
分來運用，所作形式如這個樣 。有停頓的時
候是準三度的，就將緩分加上一個中分來運用，
所作的形式如這個樣 。這些又得按照度去
配合停頓時間的樂法。

聲字的長短既有八形號來記它，而停頓的時候，
又分別用各分的形式，不只創作樂曲的人有了和
諧韻律的奧妙，並且演奏樂曲的人，也有了整齊
一致的規則。

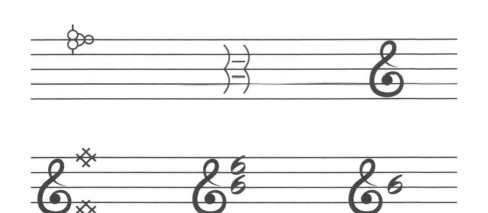

樂圖總例

聲字的高低，音節的長短，前面各篇已經發明它
的道理，現在再將各項款式，統括敘述在一篇
裡，來申明它。

大概觀看樂圖，第一，要辨別上中下三品記在五
線的什麼位置，從而認識所列的聲字，是上行是
下行或者是平調，所以五線上頭，首先要寫的是
上中下三品，來記聲調的剛柔。接著要辨識是否
所列聲字有剛柔這兩種記號，從而識知某調為
正，不必用剛柔的記號，或者某調用了某字的升
高半音，或某調用了某字的降低半音。

因此，在上中下三品後，就寫上剛柔二記來記樂
音的聲調。接著要分辨音節、度分，它們屬於什
麼準？從而識知所寫形號或者應該緩慢而拉長，
或者應該急速而裁短，或者按形號而適中。因
此，在剛柔二記之後又寫上三準，來記聲字的快
慢。例如三分度，就加記「三」字的記號，來記
節奏的變體。

其次，就要辨識圖內所發起的首音，是屬於七樂
名的哪一分？以及相繼的音或是上行或是下行？
是否遇到半分或是換字的現象？又如果樂曲所用
聲字很多，不是一個五線圖所能完整排列進去，
因此，就在前圖所寫聲字的末尾，按照所繼續聲
字的位置，畫上一彎曲線條，來示意下圖所繼續
的音，是在什麼線？什麼間？是什麼聲字？

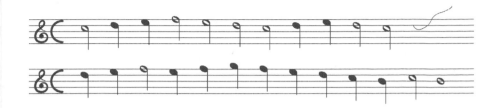

就如上圖沒有完成的一段曲子，而下圖所繼續的
音在第四線，就在上圖最末的聲字，接連第四線
畫上曲線，來示意所繼續的音是在第四線。又比
如「烏勒鳴乏朔拉」六字運用到樂曲中，有的依
次序相連接，或者越位而排列的，每一種都不
同，共有數項，一一列圖如後：

第一圖

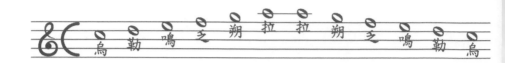

第一圖：聲字是依次序相連接的。它所記的品是
「朔勒烏」，所用的準，是大半準所寫的音節，
是中形號，所以每一個音都準一度。它的首音就
是「朔乏烏」的「烏」，因「朔勒烏」的品記在
第二線，而首音起在第三線和第四線之間；自第
二線「朔勒烏」的位置計算起，那麼第二線和第
三線之間是「拉鳴勒」；第三線是「乏鳴」；而
第三線和第四線之間，並不是「朔乏烏」的位
置，所以六個音依序而上行，仍然依序而下行。

第二圖

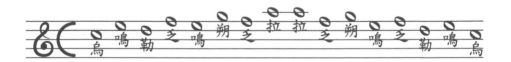

第二圖：聲字有越一個位的。它所記的品，所用
的準，所寫的音節，都和前面相同。它的首音仍
然是「朔乏烏」的「烏」；第二音是上行就越過
一位，為「拉鳴」的「鳴」；第三音下行，沒有
越位，是「拉朔勒」的「勒」；第四音上行，越
過一位，為「乏烏」的「乏」；第五音下行沒有
越位，為「拉鳴」的「鳴」；第六音上行，越過
一位，為「朔勒烏」的「朔」；第七音下行，沒
有越位，為「乏烏」的「乏」；第八音上行，越
一位，為「拉鳴勒」的「拉」。這個圖前面八個
音，上行的都越一個位，下行的就不越位；而後
面八個音，下行的就越過一個位，上行的反而沒
有越位情行。

第三圖

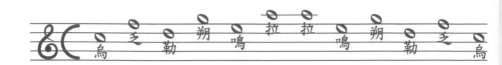

第三圖：聲字有越兩個位的。它所記的品，所用的準，所寫的音節，仍然和前面相同。它的首音也仍是「朔乏烏」的「烏」；上行到第二音便越過兩位，而為「乏烏」的「乏」；第三音下行，是越過一位，而為「拉朔勒」的「勒」；第四音上行，越過兩位，而為「朔勒烏」的「朔」；第五音下行，越過一位，而為「拉鳴」的「鳴」；第六音上行，越過兩位，而為「拉鳴勒」的「拉」。這個圖前六音的上行都是越過兩位，下行的音都越一位；而後面六個音，下行的音便越兩位，上行的反而越一位。

第四圖

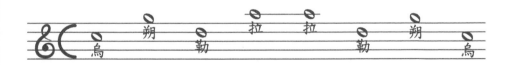

第四圖：聲字有越三位的。它所記的品，所用的準，所寫的音節，都和前面相同。它的首音也仍是「朔乏烏」的「烏」；第二音上行，便越過三個位，而為「朔勒烏」的「朔」；第三音下行，越過兩位，而為「拉朔勒」的「勒」；第四音上行，越過三位，而為「拉鳴勒」的「拉」。這圖前面四個音上行都越過三個位，下行都越過兩個位；而後面四個音，下行便越過三位，上行反而越兩個位了。

第五圖

第五圖：聲字是越四位的。它所記的品，所用的
準，所寫的音節，雖然和前述都相同，然而樂曲
中所用的音超越四位的很少。實在地，也不過存
這一個例。所以這個圖前兩個音的第一音，仍然
是「朔乏烏」的「烏」；而第二音上行越過四
位，就是「拉鳴勒」的「拉」；而後面兩個音，
也仍是這兩音。

第六圖

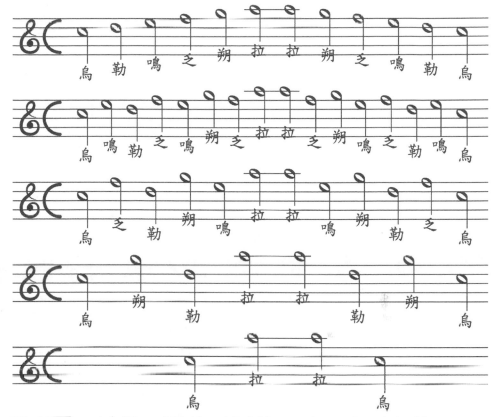

第六圖：這是一圖兼五圖的形式。它所記的品，所用的準，都如同前面五圖，而所寫的音節，則為半形號準半度。它所排列的聲字，依照次序相連，或上下越位的，也如同前面五圖的例子，但是前五圖，每一音是準一度，而這圖每一音只有準半度，兩個音才足以達到一度的情況。

白話摛藻堂本協均度曲

第七圖

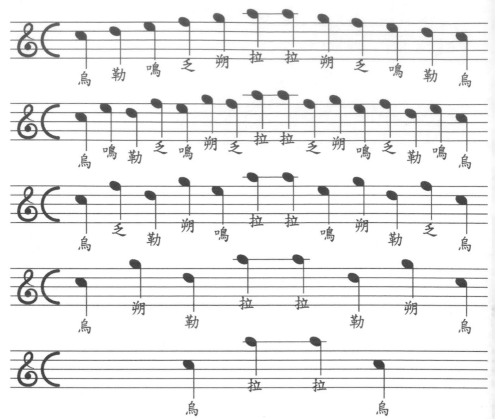

第七圖：這一個圖也是兼五圖的形式。它所記的品，所用的準，也都如同前五圖，但是，所寫的音節則是小形號，準四分度之一。它所排的聲字，依照次序相連接，或者上下越位的情形，也如同前面五圖的例子。但這圖每一個音是準四分度之一，因此有四個音才足以達到一度的狀況。

第八圖

烏　勒　鳴　乏　朔　拉

拉　朔　乏　鳴　勒　烏

烏　鳴　勒　乏　鳴　朔　乏　拉

拉　乏　朔　鳴　乏　勒　鳴　烏

第八圖：只列出兩個例子。它所記的品，所用的
準，仍然如同前面的五圖，所寫的音節，則是速
形號準八分度之一。八個音才足以達到一度，假
如按照每一個形號，各寫上一個字，那麼音節很
短，很難分辨它的次序。所以列四個形號屬於一
個字，依照次序相連接的，這　個例子，跟先前
那個越一位的是相同的一種例子。

白話擴藻堂本協均度曲

115

第九圖

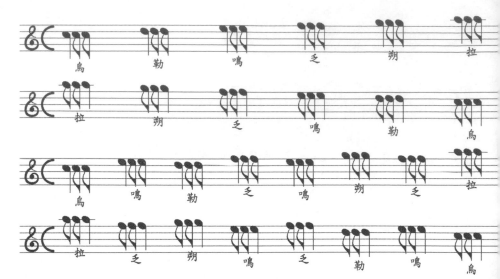

第九圖：就又以音節配合法而列了兩個例證。它
所記的品，所用的準，仍然如前面五個圖，而所
寫的音節，便兼用小形號、速形號兩種。它速形
號兩個音，才準小形號的一個音，所以用這三個
形號聯合爲一個字，而只有準半度。讀音時仍然
依據各分，而或長或短。

第十圖

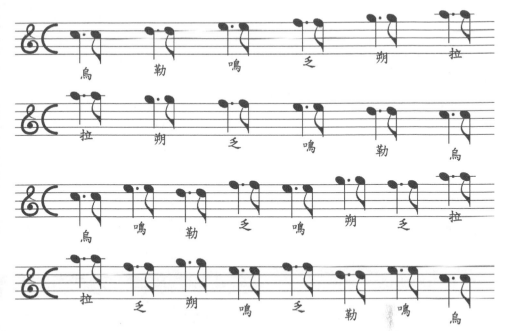

烏 勒 鳴 乏 朔 拉

拉 朔 乏 鳴 勒 烏

烏 鳴 勒 乏 鳴 朔 乏 拉

拉 乏 朔 鳴 乏 勒 鳴 烏

第十圖：用半加音節的形式，列出兩例證。它所
記的品，所用的準，仍如同前面所寫的音節，就
是用一個小形號、一個速形號，而在小形號旁加
上一點，以作為加上一半的記號。所以一個速形
號加上一點，就成為一個小形號。這樣就成為兩
個小形號，共準半度，音節就按所加的分來讀。

白話摘潇堂本協均度曲

117

第十一圖

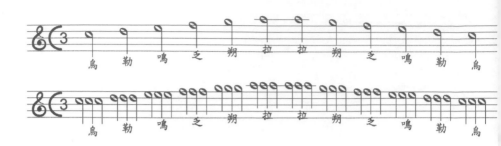

第十一圖：就用三分度的準，而它所記的品仍是
「朔勒烏」的位置，所寫的音節、形號則用了兩
個例子。一個用半形號，一個用半形號兼小形
號。前頭兩個圖的上一層圖，只用半形號的一個
音屬於一個字；下一層圖，就用半形號的三個音
屬於一個字。總之，都要三個半形號共準一度，
所以三個三個排列它，來呈現音節的度分。後頭
兩層圖的上一層圖，就用兩個半形號、兩個小形
號，共屬於一個字。因爲合兩個小形號，就成爲
一個半形號，再加上兩個半形號，於是成爲三個
半形號，而這些共準一度。

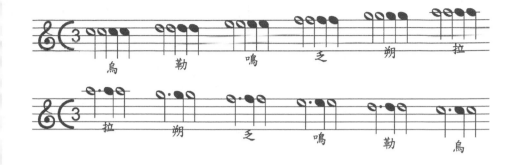

下一層圖就用兩個半形號，一個小形號，就在一個半形號的旁邊加上一點，作為加一半的記號，是以兩個半形號、一個小形號、再加上一個點，總共是三個半形號，也是共準一度。

以上各條例，都是音樂入門應用的規則，至於創曲演奏中，所用的各品聲字與各分音節所準，有千變萬化，只在理解原理後，進而推知其他道理，引用這些例證，而能推廣出去就可以了。

國家圖書館出版品預行編目資料

東方樂珠 II——白話摛藻堂本協均度曲／
陳綏燕、林逸軒著. 一初版. 一臺中市：白象文化
事業有限公司，2022.7
　　面；　公分
ISBN 978-626-7105-97-9（平裝）
1. 音樂 2. 古代 3. 中國
910. 92　　　　　　　　　　　111005897

東方樂珠　II
——白話摛藻堂本協均度曲

作　　　者	陳綏燕、林逸軒
譯　　　者	陳綏燕、林逸軒
總 編 審	陳綏燕
文字審定	尤韻涵
主持策畫	瑪格德萊娜復古演奏樂團
發 行 人	張輝潭
出版發行	白象文化事業有限公司

　　　　　　412台中市大里區科技路1號8樓之2（台中軟體園區）
　　　　　　出版專線：（04）2496-5995　　傳真：（04）2496-9901
　　　　　　401台中市東區和平街228巷44號（經銷部）
　　　　　　購書專線：（04）2220-8589　　傳真：（04）2220-8505

專案主編	陳婕婷
出版編印	林榮威、陳逸儒、黃麗穎、水邊、陳婕婷、李婕
設計創意	張禮南、何佳誼
經紀企劃	張輝潭、徐錦淳、廖書湘
經銷推廣	李莉吟、莊博亞、劉育姍、林政泓
行銷宣傳	黃姿虹、沈若瑜
營運管理	林金郎、曾千薰
印　　　刷	百通科技股份有限公司
初版一刷	2022 年 7 月
定　　　價	230 元

白象文化　印書小舖　出版‧經銷‧宣傳‧設計
PressStore
www‧ElephantWhite‧com‧tw　f 自費出版的領導者　購書 白象文化生活館